邓散木 草書寫法（新版）

邓散木 著

上海人民美術出版社

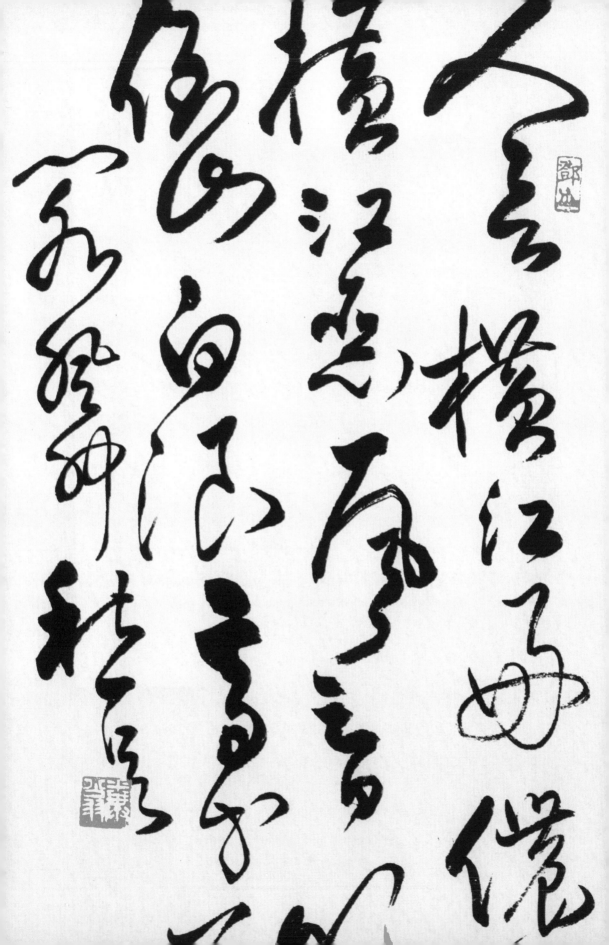

人言橋江如畫

橋江如畫

橋江月色風景好

自

自

儂

导　言

　　草书，是为了书写便捷而产生的一种书体。《说文解字》中说："汉兴有草书。"草书始于汉初，其特点是：存字之梗概，损隶之规矩，纵任奔逸，赴速急就，因草创之意，谓之草书。

　　从草书的发展来看，草书发展可分为早期草书、章草和今草三大阶段。早期草书是跟隶书平行的书体，一般称为隶草，实际上夹杂了一些篆草的形体。初期的草书，打破隶书的方整、规矩、严谨，是一种草率的写法，称为"章草"。章草是早期草书和汉隶相融的雅化草体，波挑鲜明，笔画钩连呈"波"形，字字独立，字形扁方，笔带横势。章草在汉魏之际最为盛行，后至元朝方复兴，蜕变于明朝。章草笔画省变有章法可循，代表作如三国吴皇象《急就章》松江本。

　　汉末，章草进一步"草化"，脱去隶书笔画行迹，上下字之间笔势牵连相通，偏旁部首也做了简化和互借，称为"今草"。今草，是章草去尽波挑而演变成的，今草书体自魏晋后盛行不衰。代表作如晋代王羲之《初月》《得示》等帖。到了唐代，今草写得更加放纵，笔势连绵环绕，字形奇变百出，称为"狂草"，亦名大草，成为完全脱离实用的艺术创作。狂草代表作如唐代张旭《肚痛》《千字文》断碑等帖和怀素《自叙帖》，都是现存的珍品。

　　到了今天，草书的审美价值远远超越了其实用价值。草书是按一定规律进行字的点画连字，结构简省，偏旁假借，并不是随心所欲地乱写。草书符号的主要特征之一是笔画带勾连，包括上下勾连和左右勾连。隶化笔法的横势倾向，为左右勾连的草化提供了依据。章草笔法用"一"形，今草笔法用"s"形，这是两者的根本区别。

　　古人曾概括草书特征为"匆匆不暇草书。"古人这句话，对于我们分析草书的点画特点，加深理解点画的处理内涵，是大有好处的。

　　宋代姜夔《续书谱》中有这样一段话："'古人作草'如今人作真，何尝苟且。其相连处，特是引带。尝考其字，是点画处皆重，非点画处，偶相引带，其笔皆轻。虽复变化多端，未尝乱其法度。张颠怀素，最号野逸，而不失此法。"这里很清楚地说明了草书的点画和引带游丝的关系，今草和狂草都不例外。另外，孙过庭曾说："草以使转为形质，点画为性情。"也是关于草书点画的精辟见解。

在草书中，没有笔直的竖画和横画，在转角时圆笔较多，钩画笔变化较多，撇和捺都可以处理成点。点画相连也可以处理为竖画和横画。总之，草书的笔法是最丰富的，中锋、侧锋、方笔、圆笔、藏笔、露笔、按笔、提笔、挫笔、搅转、翻笔等，是诸种书体中最集笔法大成的。因此，草书的笔法又是学习的关键。"草乖使转，不能成字。"这一方面说的是结构规律，一方面也说明了草书的笔法之重要，如果笔法不正确，也就不成其为草书了。

要真正掌握草书丰富多变的笔法，就要严格按照草书的结构特点去琢磨笔法，切不可粗率了事，以为越草越好，结果把手练坏了。

本书在邓散木《草书写法》原书的基础上重新编排处理，并补充了若干邓散木的书论和草书范作，以利于读者的阅读和学习，读者也可将本书作为临摹的范本来使用。

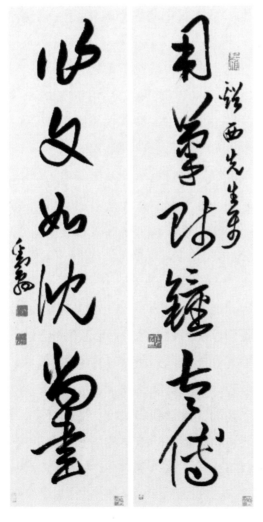

邓散木草书对联

释文
用笔赋钟太傅
作文如沈尚书

前　言

　　草书是我国传统书体的一种，它用减缩笔画、连接字形、并借偏旁等方法，突破了汉字的繁琐笔画和方块体势，书写起来，比行书更简便、快速，从而进一步提高了汉字的书写效率。但草书的写法和变化很多，不易辨认，多少年来它便已成为专供欣赏的书法艺术而流传下来。

　　编写本书的目的是试图用简单的分类、比较等方法，介绍一些草书最基本的写法，使它能被更多的人辨识，以至适当地书写使用。

　　编写原则以草书的正规写法为经，变化写法为纬。内容分为八个部分：首列偏旁写法，分专用、借用两类，前者介绍各种偏旁的正规草法，后者介绍并借偏旁的写法（并借偏旁，由于过去创造得太多，这里只选几种比较常见的作为示范，兼备选择）。其次在草书里"点"和"折"占着重要地位，一个字少了一"点"，多了一"点"，或少了一"折"，多了一"折"，就会变成另一个字，很容易使人混淆产生误会，所以在三、四、五部分分别介绍一些字形近似的字。又因有许多是一个字有几种不同写法和同一写法而又代表两个不同字的情况，在六、七部分里，也作若干介绍，以引起注意，免得误写误认。还有不少草书字是用逆笔或特殊笔顺书写的，因而把这类的一些字，列入最后部分里。

　　由于本人对草书的修养不够，兼之限于篇幅，不可能把草书所有的写法及其变化，作全面的分析介绍，不过学者如能对这里所介绍的写法记熟、写熟，那么对一般的草书字体，大致可以不会认错、写错了。

<div style="text-align:right">

邓散木

一九六二年十二月

</div>

目　录

邓散木谈学习书法

总纲

什么是书法?

答:书法是指汉字的书写艺术。包括用笔、结构、间架、行款等方面。

为什么要学习书法?

答:学习书法,最低目的是写得笔画端正,间架安稳,流利,漂亮,在学习、工作和社会生活中,能够提高效果质量;更进一步,则是通过书法来反映思想,表达感情,使其成为一种艺术品,使人得到艺术的享受。

学习书法有哪些基本法则?

答:学习书法必须掌握执笔、运笔、用笔、结构这四方面的基本法则。

学习书法从何入手?

答:先摹后临。

执笔

为什么要讲究执笔?

答:执笔不得法,字就写不好。

怎样才是正确的执笔法?

答:正确的执笔法,简单地说,就是"指实掌虚"四个字。

怎样执笔才能指实掌虚?

答:食指(第二指)中指(第三指)并拢,用指尖勾住笔管前面;拇指在笔管左面用指尖向右擫(yè);无名指(第四指)的指甲中部紧靠中指从笔管里面往外抵,小指紧贴无名指。这样,五个指头攒在笔管四围,拇指的指骨突出,掌心就空了,空得差不多可以放进一个鸡蛋,这就是"指实掌虚"。这里特别要注意的是,拇指、食指和中指必须攒在一起,无名指、小指必须紧靠中指,拇指的指节必须突出。(图一)

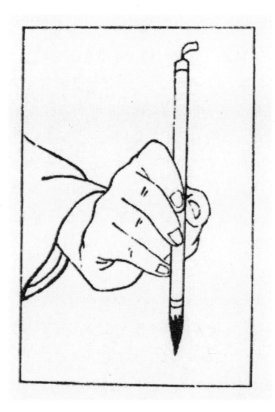

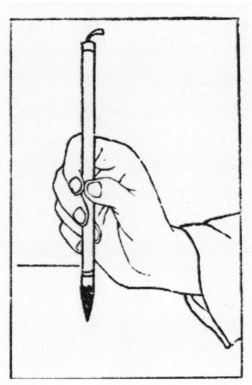

图一　正确的执笔示意图

古人执笔有"龙眼""凤眼"之说，是怎样执法？

答：所谓"龙眼""凤眼"，只是一些故弄玄虚的说法，实际上是最要不得的。"龙眼"执法，是食指、中指只用指尖作弧形攒住笔管前面，无名指的第一节节骨在笔管里面推顶，拇指右边指肉压在笔管左面，使虎口围成圆形，用这种执法，手腕扭着，既吃力又不切实用。至于"凤眼"执法，更要不得，食指勾得老高，拇指在中间，中指在下面，三指分布为上、中、下三截，这样无名指及小指自然而然地捏在掌心，虎口狭长，像凤凰的眼睛，掌心捏实了，笔尖运转就不灵活，这样执笔的人必须注意纠正。此外，有些书上还有"撮管""提管"等说法，也是不切实用的。

笔要执得紧好，还是执得松好？

答：执笔不要太松，也不要太紧。太松了笔管容易掉落，太紧了笔管会颤抖，手也容易累。拿骑自行车来作比，初学骑车的，为了怕摔跤，往往把车把攥得紧紧的，结果车身反而更容易倾倒。执笔跟攥车把是一个道理，要不松不紧，恰到好处。相传东晋时代的大书法家王羲之看到小儿子献之在练字，从背后出其不意地拔他的笔，竟没有拔动。由于这个故事，后人便误以为笔要执得紧。其实如照前面所说的方法执笔，不用很大的指力去攥住笔管，而笔管自然稳如泰山，要想拔去，确实是不大容易的。

笔要执得高好，还是执得低好？

答：执笔的高低，要根据字的大小而定。总的原则是，字越小，笔执得越低；字越大，笔执得越高。一般说来，写小楷笔要执得低些，拇指距离笔尖约四至五厘米；写中楷（也称寸楷）要执得稍高些，拇指距离笔尖约六至七厘米；写大楷执得更高些，拇指距离笔尖约七至八厘米。不过这不是硬性规定，除字的大小有别外，笔管的长短、写字的姿势（坐或立的区别）等因素，也影响到执笔的高低。因此，笔究竟执得多高，要写字者自己去体验掌握一个合适的尺度。

运笔

什么是运笔？

答：运笔，是指笔的运转。

怎样运笔？

答：运笔必须用腕运。五指攥住笔管，使笔管直立不动，全用腕力使手活动，笔管随着手的活动方向来回运转，这就是"腕运"。

为什么不可以用指运笔？

答：用指力去拨动笔管，笔管就不能保持直立不动，笔管的活动范围也非常小，写小字还可勉强对付，写中楷、大楷以及再大的字，就无法运转了。而且，用指力运笔，笔不踏实，写出的字也是虚浮无力的。

以腕运笔，腕的姿势应该怎样？

答：以腕运笔，手腕必须离开桌面，使之悬空。悬空的腕部又须平覆，同桌面平行。

为什么腕要平覆？

答：手腕平覆，就可以使笔管保持垂直。

笔管是否应永远保持垂直？

答：笔管不能永远保持垂直，必要时是可以而且应该倾侧的。例如写较长的直画，笔势由上而下，笔管就要随着向前倾侧。直画越长，笔管向前的倾斜度也越大；横画笔势自左而右，则笔管改为向左倾侧；其他撇、捺等笔画，也都依此类推（图二）。但须注意的是，笔管可以向前或向左倾侧，而不可向后或向右倾侧，向后或向右，就不是以腕运笔了。

腕要悬得多高？

答：悬腕的高度同执笔高低一样要视所写字的大小而定。一般说来，写中楷手腕离桌面约四厘米。字写得大，腕悬得高些，离桌面远些；字写得小，腕悬得低，离桌面近些，这没有硬性规定（图三）。

邓散木 草书写法

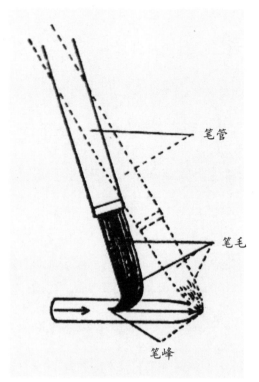

笔管

笔毛

笔峰

图二 笔管倾侧示意图

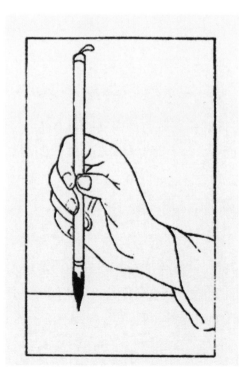

图三 悬腕示意图

为什么要悬腕？

答：悬腕写字，就可使手转动灵活；如不悬腕写字，手就无法活动，笔管也必然运转不灵。

初学悬腕，手会颤抖，怎么办？

答：必须勤学苦练，持之以恒。方法有二：一种是空闲时候，倒拿笔管，或者拿一根筷子，按照正确的执笔法执住，悬起手腕，在桌面上绕圈儿，经过一段时间的练习，手腕自会逐渐稳定；另一种是写字时将左手平覆在桌面上，右手腕搁在左手背上写，这种做法叫"枕腕"（图四），时间长了，抽去左手，右手也能稳定。这两种方法，可以同时并用，练习一段时间，就能收到效果。

写小楷是否也要悬腕？

答：写小楷也要悬腕。开始练习小楷，悬腕是比较困难的，可采用上法"枕腕"，也可以采用"提腕"。"提腕"又叫"虚腕"，即将肘骨靠在桌上，手腕靠近桌面而不贴紧，能够自由活动，也就是最低的悬腕。

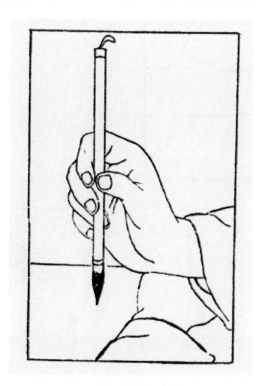

图四 枕腕示意图

写标语横额等大字应怎样?

答: 写标语、横额之类的大字, 不光要悬腕, 还须连肘也悬空, 这就是"悬肘"(图五)。悬肘可以在练习悬腕的同时练习, 等打好了基础, 就可以运转自如, 小大由之了。

写字时身体姿势应怎样?

答: 字要写得横平竖直, 写字时或站或坐, 身体也必须端正。头要正, 稍向前俯。眼与纸的距离在一尺左右, 双眼之间如果画一条线的话, 这条线要和桌子成平行线。写三寸以内的字可坐着写(图六), 写三寸以上的字站着写。

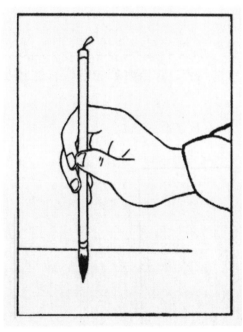

图五 悬肘示意图

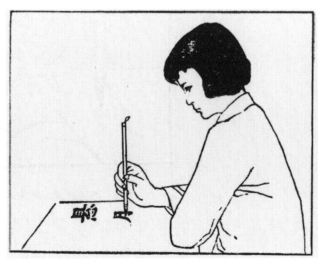

图六 坐写示意图

用笔

什么是用笔?

答:用笔就是指笔尖在纸上写出点画的活动过程。

怎样用笔?

答:用笔的要诀,只有"无垂不缩,无往不收"八个字,意思是说点、画、撇、捺等任何笔画,都得有去有来,不可只去不回。也就是起笔要用"折锋(逆锋)",收笔要用"回锋"。

什么叫"锋"?

答:笔尖捻开捺扁后,在阳光下照看,近尖处有一段透明的部分,这就是"锋"。笔的弹性由"锋"决定,锋越长弹性就越强。写字时笔尖在纸上一按即倒,一提即直,这就是"锋"所起的作用(图七)。

什么叫"折锋"?

答:"折锋"也叫"逆锋",即起笔时笔锋逆入。比如横画自左向右,写时先逆笔向左,到起笔顶点,往下轻轻一按,再向右画去;直画自上向下,写时先逆笔向上,到起笔顶点,向右下方轻轻一按,再向下画去。

什么叫"回锋"?

答:"回锋"即笔画末了往回收进。比如横画到收笔处,稍向右上,再向右下轻轻一按,向中间回进;直画到收笔处,向左上轻轻一提,再向中间回进,其他点、挑、撇、捺等任何笔画,也都是这种写法。

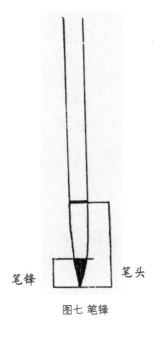

笔锋　　笔头

图七 笔锋

临摹

何谓读帖？

答："读"帖就是指多看，多与帖里的字打交道，这样可以帮助人们记忆帖字特征，加深印象，避免回生。

怎样读？

答：可把原帖拆开钉在墙上或压在玻璃板下，空闲的时候就对着它看，细细体会每个字的笔法、间架，照十天半月换一页，这样周而复始，自能加深记忆，巩固临写的成效。在"读"帖的同时，还可以把自己临写的字课放在原帖旁边，加以比较，分析哪些地方像，哪些地方不像，不像的原因在哪里，在临写时再注意改正。

临摹的全部过程需要多长时间？

答：临摹的全部过程所需时间因学书者的时间、条件不同而长短不同。一般说，能每天坚持临写六十字左右，空闲时又能经常"读帖"的，大致用一年时间，便可达到"背临"得比较熟练，能够掌握帖字的笔法、间架了。但如果练练停停，不能坚持，那么掌握帖字特征所需的时间自然要比上述情况长得多。

每天宜写多少字？

答：每天写多少字，也没有硬性规定，还是视各人的时间、条件而定。当然，有条件的，临写得越多越好。

什么时候才可换贴？

答：要能"背临"到十分熟练后才可换帖，但如这一家的帖不止一种，那就应仍换这一家的其他帖，等到把这个书派的几种帖都临遍，才可再换别家法帖。

临摹时有哪些易出现的问题要注意避免？

答：临摹当中必须注意避免的问题：第一条前面已经讲过，就是不可自作主张，要亦步亦趋，跟着帖字走。第二条是不可"见异思迁"，选定某一本帖，就要坚持临下去，直到能完全掌握为止，切不可今日学甲，明日学乙，这山望着那山高，换来换去，必然哪种都学不好。第三条是不可"流水作业"，

今天临第一页，明天临第二页，后天临第三页，临完全帖，再从头临起，这种"流水作业"式的做法是要不得的。因为每天换临一页，等于每天换写若干生字，要临完全帖方能再回过头来第二遍写这些字，这样不利于记忆帖字特点。应该每天临同一页帖字，临上十天八天，等临熟了，再换临他页，如有某一字或某几字总写不好，还应提出来专门临写，直到自己觉得满意了为止。应该注意的第四个问题是不可"一曝十寒"，高兴时写上好几百字，忙起来又扔在一边，几个月不写一个字，这样三天打鱼，两天晒网也是练不好字的。

临了一段时间以后，自己看看反而退步了，怎么办？

答：这是临帖过程中经常出现的现象。因为写字是手眼并用的，手只管执笔写字，写得像不像，进步不进步，要靠眼睛去观察评比。而自然规律则是眼比手快，往往眼睛能看出帖字的特征，而手还达不到，或者眼睛能看出自己写的字的毛病，而手又一时改不了，这就是所谓的"眼高手低"。学书到了一定阶段，往往会出现这种情况，就是因为眼睛看得多，眼光高了，而手却不够熟练，所以自己越看好像越退步。遇到这种情况，不必灰心丧气，自暴自弃，只要坚持练下去，自会苦尽甘来，不断进步。有时，这种情况会持续很长的一段时间，那也不妨暂时把笔砚搁越来，停上十天半个月，然后再继续临写，到时自会出现新的境界。这样每经一次，你的眼法手法就会向前推进一步。

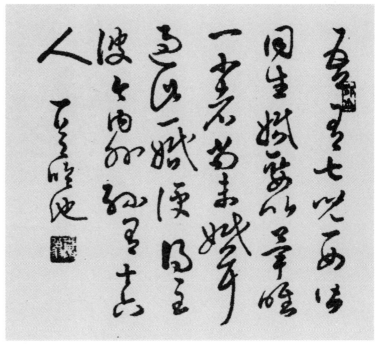

邓散木 草书
临王羲之《十七帖》

邓散木 草书写法

选帖

我国书法有哪些书体？

答：我国书体种类很多，概括地讲，有篆、隶、正（楷）、行、草以及行楷、行草等等。

初学以哪种书体为宜？

答：根据实用需要，初学以正楷为宜。在掌握了正楷的基础上，写得流动些，就是行书；行书再草些，就是草书。正楷学好了，再学行、草书，就比较容易了。隶书在今天主要用于装饰艺术，日常用途并不很多，在学好楷书的基础上再学也非难事。至于篆书，实用价值不大，就不一定要去学了。

先学小字还是先学大字？

答：先学大字比较好。因为大字笔道粗、字形大，比小字容易看清和掌握用笔及间架结构特征。在练好大字的基础上，再缩小写小楷，没多大问题。

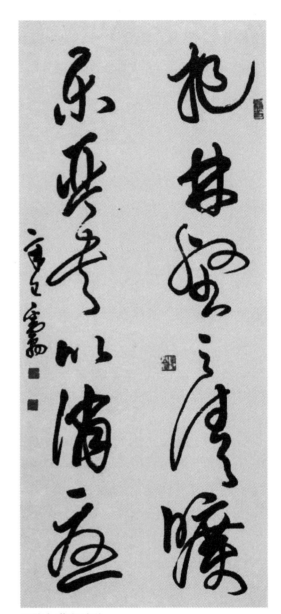

邓散木 草书对联

草书写法

专用偏旁			
亅 一	亅 一	乛	二 二
中 中	予 予	事 事	云 云
正 正	二 二	儿 儿	八 八
五 五	交 交	元 元	公 公

六	共	今	来
代	待	詞	詩

广 度 度	宀 疒 疾	冖 冠 冠	宀 宫 室
丮 月 肝	纟 終 終	木 松 松	牛 牲 牲

才	女	女	馬
猶	婦	妄	騎
角	車	車	敦
解	輩	甄	

韋

韓

革

鞍

矛

務

輪

耒

耕

羊

翔

辛

秋

韜

米	舟	聿	骨
粒	船	肆	骰
食	气	火	金
餘	飯	炬	銅

毛	重	王	鱼
	重	王	鱼
钧	致	理	鲤
钧	致	理	鲤
虫	石	历	口
虫	石		口
虹	破	碑	古
虹	破	碑	古

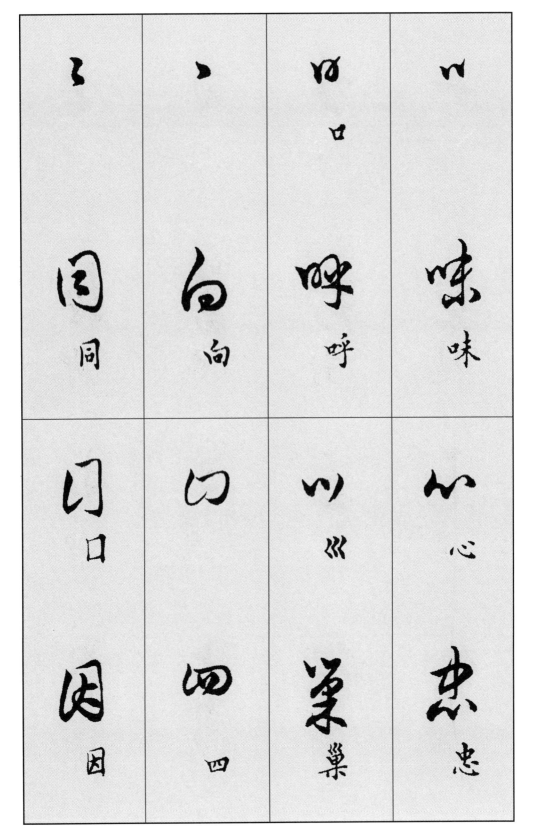

即	尊	封	忽
希	左	期	朝

引 引	弓 張	干 平	丶 常
父 故	弓 斷	斤 新	夕 外

孔	如	麗 鹿	
登 火	發 發	麒 麒	

借用偏旁			
乚	又	氵	彳
之	叐	氵	亻
通	建	河	注
通	建	河	往
又		屮	竹
文	殳	屮	竹
败	发	落	答
败	毁	落	答

虛 處	雨 雲 雲	参 寥	小 葉 葉
千 微	住	采 彩	皃 貌

日	口口	言	口口
言 音	和 和	海 谢	没 後

户	尸	厂 厂	日
扁 扁	屋 屋	原 原	曾 曾

取 堅

門 開

一 冥

四 羅

月 將

斗 怡

汐 望

殿 醫

收	時	眠	畝
朝	敦	就	精

聶	屬	釆	半
攝	囑	釋	叛

正	臣	正	爯
疏	卧	路	稱

知	對	列	端
口	寸	刁	立

形	顧	歌	衡
彡	頁	夂	宁

父　敢	禾　禮	禾　初	月　職
身　軀	子　孫	糸　結	車　轉

骨	才	方	片
骶	㩱	㩱	㩱
體	持	旋	牒

幸	走	失	立
报	起	短	竭
報	起	短	竭

鄧散木 草書寫法

弓　貝　卩　夫

彈　財　陽　規

馬　鳥　月　臼

駕　鳩　期　歸

蜀
独

祸
祸
祸

世
世

少
老

叒
桑

垚	甚	火	山
堯	溝	漆	壋
堯	溝	漆	壋

二字近似

二字近似			
天	邑	至	中
興	過	主	巾
中	行	寸	市
間	拜	才	於

丈 丈	支 支	友 友	牛 牛
失 使	攴 攵	友 發	牜 幸

技 技	友 夏	苐 別	失 使
技 放	夏 憂	列 列	牛 財

枝　枝

樹　樹

有　有

具　具

寺　寺

專　專

叔　叔

甚　甚

甚　甚

曹　曹

去　去

知　知

世　世

老　老

去　去

者　者

其	共	莫	古
吾	督	矣	吉
器	卿	北	得
冥	鄉	似	鄉

立立

至直

言言

意意

首首

苔谷

所所

在取

忘忘

恶恶

今今

今今

闷闷

君昆

巫巫

巫臣

倉

欲

击

垂

奪

舊

頂

須

耶

聽

然

藏

鼓

頗

類

嚴

顧

頭

論

臨

孟

冬

疢

疾

眷

雲

虞

雲

登

輕

愛

鑒

虞

雲

鄧散木 草書寫法

歸　海
浸

滿　偽
備

倆　偽
備

侵　偽
修

掃　揚
擱

思　惠
惠

畫　畫
畫

慮　遍
遍

当
當

党
黨

东
東

东
東

求
求

救
救

乘
乘

聚
聚

某
某

棘
棘

奉
奉

奉
奉

滕
滕

縢
縢

義
義

篆
篆

耻 耻	先 先	非 非	作 作
罪 罪	光 光	作 作	化 化

减 减	裁 裁	戒 戒	弟 弟
减 减	裁 裁	或 或	夷 夷

贺
贺

质
質

含
含

贪
貪

傅
傅

傅
傅

朝
朔

邦
邦

朝
朝

豹
豹

郭
郭

命
命

庙
廟

廊
廊

皮
皮

叟
叟

安 安	宁 寧	容 容	寅 寅
每 每	寂 寂	容 容	實 實
民 民	哀 哀	矛 矛	慰 慰
民 民	衰 衰	柔 柔	賦 賦

君

長

庵

宅

賤

師

涉

淺

沙

涉

孫

孫

孤

絽

恨

怡

起

超

微	浮	道	達
澌	淳	迷	連
介	年	香	閣
卒	承	幽	涵

散 散

復 後

勒 勤

旁 勞

府 辱

窩 寬

投 拒

醉 碎

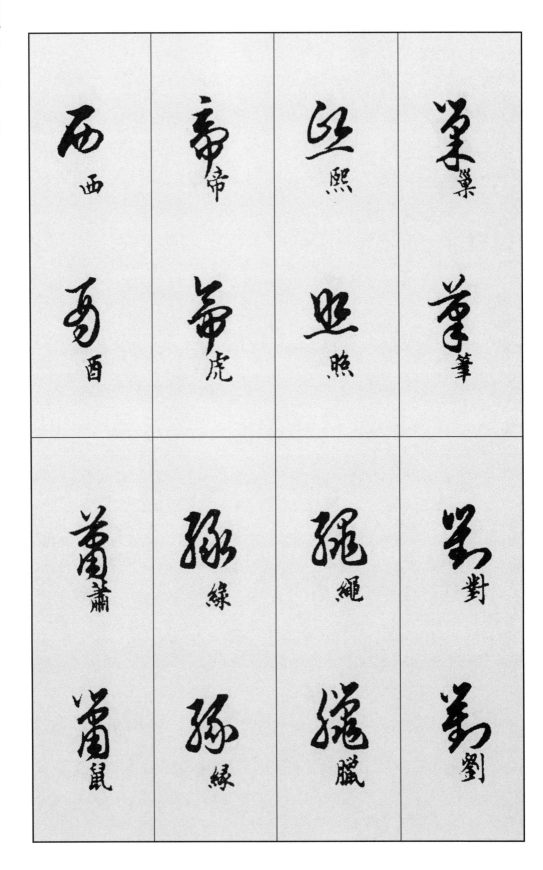

隶

繁

雍

離

嬴

嬴

三字近似

二 二 亠	呈 上 公 皆	以 以 比 次	示 不 示 衣 衣
朱 余 禾 乎	书 於 書 村	事 予 争	玉 幽 色 鲁

近 追 息

台 名 名 召

如 數 段

至 到 急

克 克 竟

曾 善 差

死 耻 罪

宁 叔 督

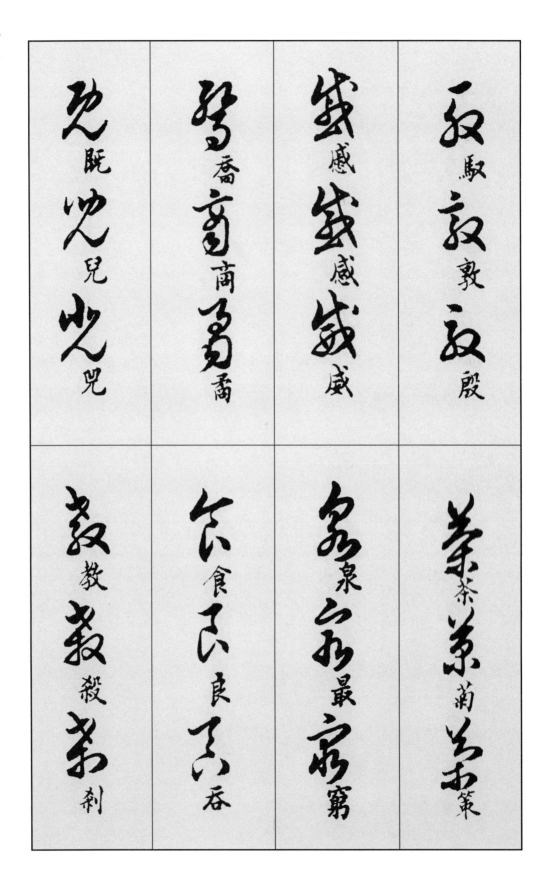

湛 淑

平 辛 章

果 采 奉

京 東 康

南 甬 两

會 念 欲

龍 就 憨

謝 衡 詠

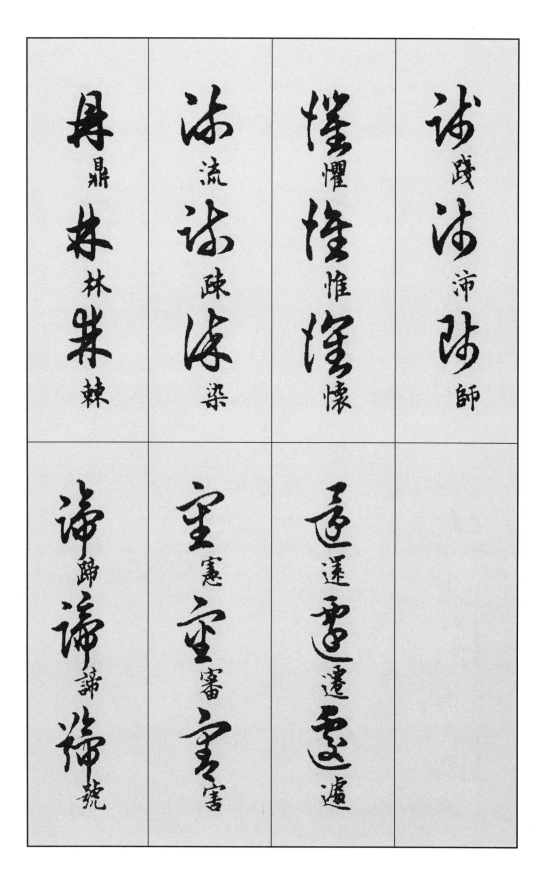

四字以上近似

近

追

退

道

各

水

永

泉

遇

身

功

功

劳

劳

惠

尽

里

愚

敔

歌
敬
影
鄭

集

素
舉
集
參
素
棄

高
齋
富
齋

高
高
高
亭
萬

哉　歲　歲

来　成　賦

乎　余　年

手　禾　介

68

同字異寫

問

具

左

聞

為

故

即

民

好 好

拜 拜

所 所

無 無

者 者

空 空

交 交

於 於

書	殿	僕	敵
輒	假	與	知

異字同寫			
主 主至	主 之足	色 色	反 攻改
四 門鬥	亞 亟烈	生 送道	庶 庶廥
作 伶倫	染 染淬	変 處庱	紹 絽殆
泠 冷淪	住 住往	条 参桑	挺 熊態

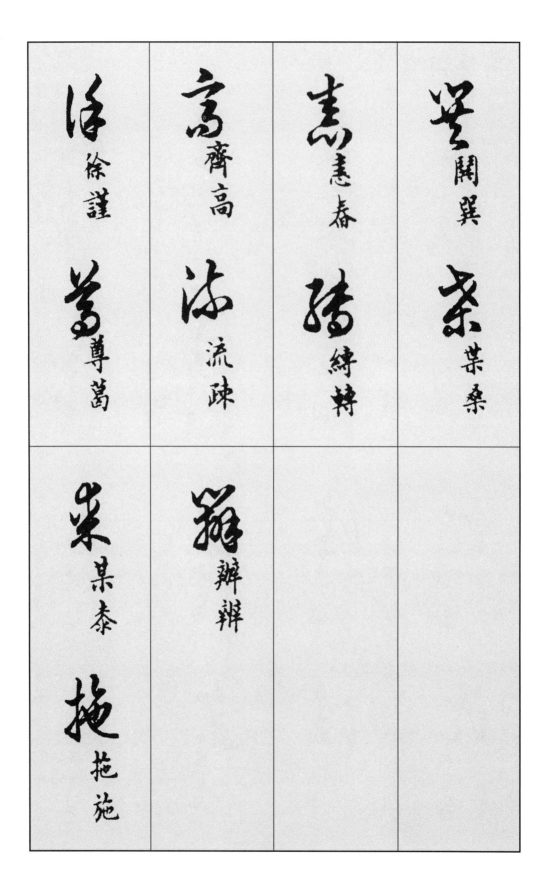

特殊結構			
甚	發	等	蒼
計	於	拜	荒
華	顧	風	量
花	頭	識	知

辛 則

殿 無

聽 母

竹 聲

田 微

前 交

丹 卿

得

吾

斷

具

龍

龍

靜

鐸

鼎

頓

與

酒

草书范作选登

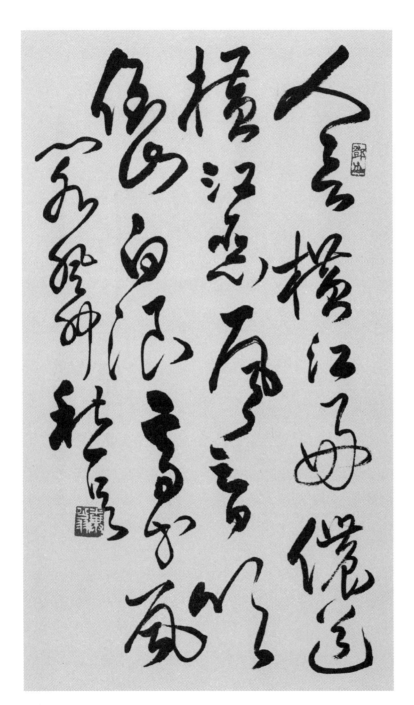

释文

人言横江好，侬道横江恶。

一风三日吹倒天门山，白浪高于瓦官阁。

（唐　李白　《横江词六首》其一）

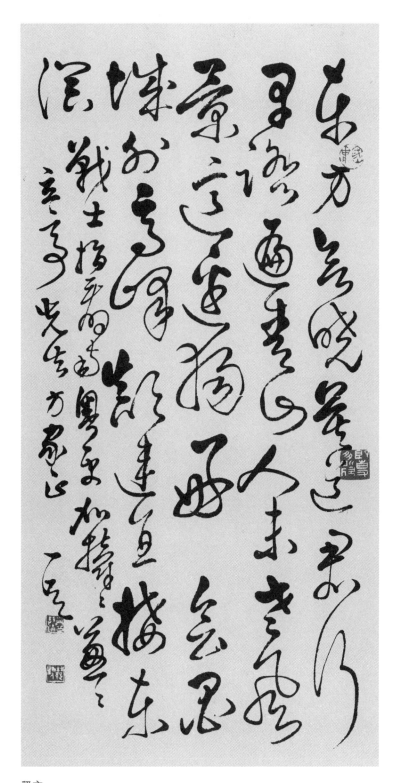

释文

东方欲晓，莫道君行早。踏遍青山人未老，风景这边独好。

会昌城外高峰，颠连直接东溟。战士指看南粤，更加郁郁葱葱。

（毛泽东《清平乐·会昌》）

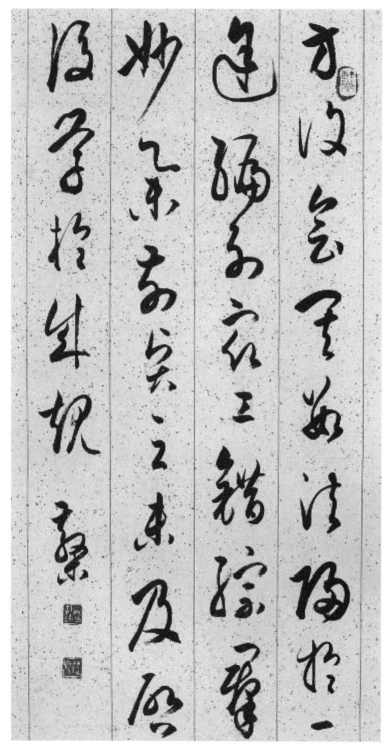

释文
方复会其数法，归于一途，编列众工，错综群妙，举前贤之未及，启后学于成规。

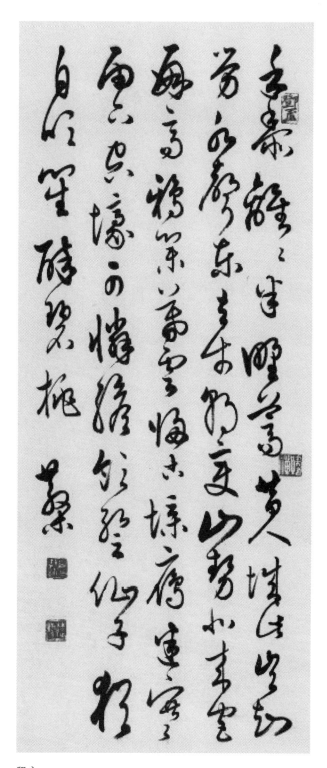

释文

禾黍离离半野蒿，昔人城此岂知劳。

水声东去市朝变，山势北来宫殿高。

鸦噪暮云归古堞，雁迷寒雨下空壕。

可怜缑岭登仙子，犹自吹笙醉碧桃。

（唐 许浑《登洛阳故城》）

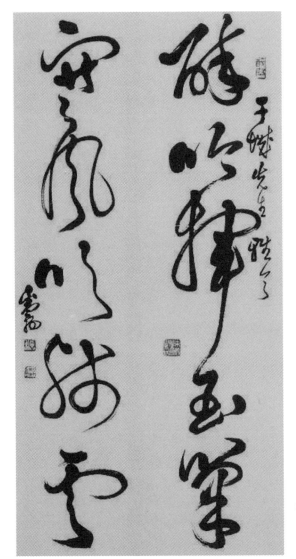

释文
醉吟挥玉笔，
寒风吹残云。

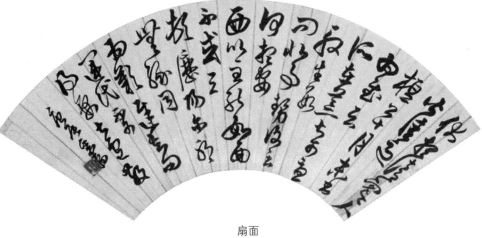

扇面

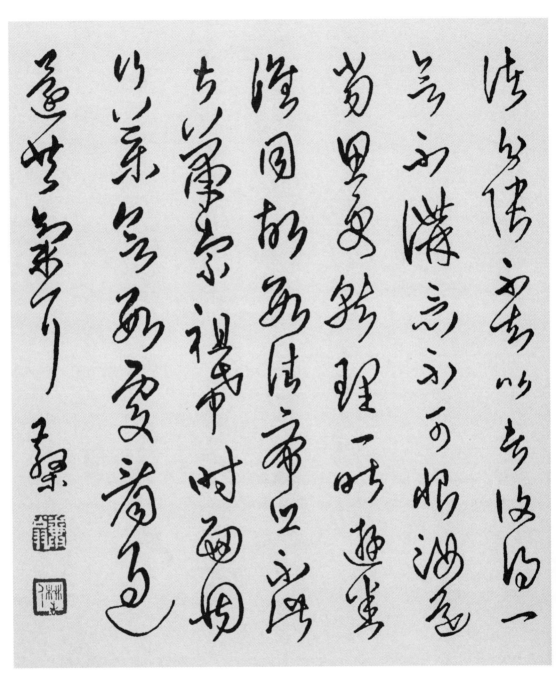

邓散木硬笔草书示范一

邓散木硬笔草书示范二

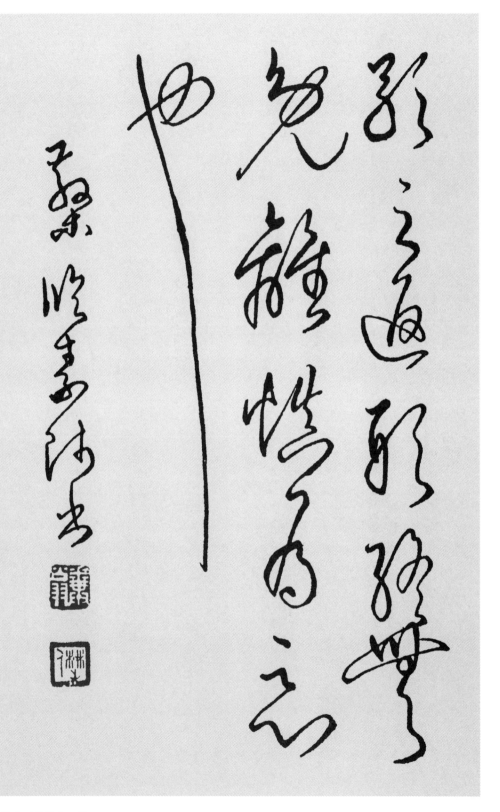

邓散木硬笔草书示范三

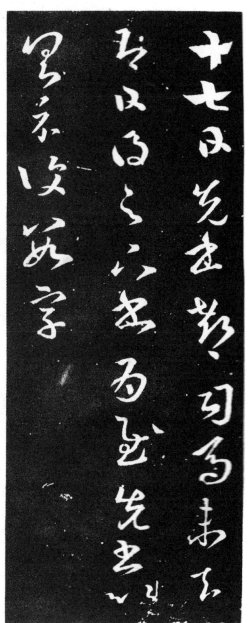
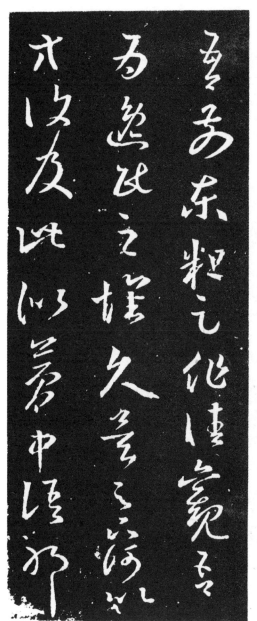

晋 王羲之 《十七帖》
　　《十七帖》是王羲之著名的草书代表作，因卷首"十七"二字而得名。原墨迹早佚，现传世《十七帖》是刻本。《十七帖》是一部汇帖，凡27帖，134行，1166字。其中的一些帖尚有摹本墨迹传世，如《远宦帖》《游目帖》等。

唐 怀素 《自叙帖》

　　《自叙帖》，纸本墨迹卷，唐代大书法家怀素书于唐大历十二年（777）。大草（狂草）书，凡126行，首6行早损，由宋代苏舜钦补成。《自叙帖》乃怀素草书的巨制，活泼飞动，笔下生风，实在是一篇情愫奔腾激荡，"泼墨大写意"般的抒情之作。

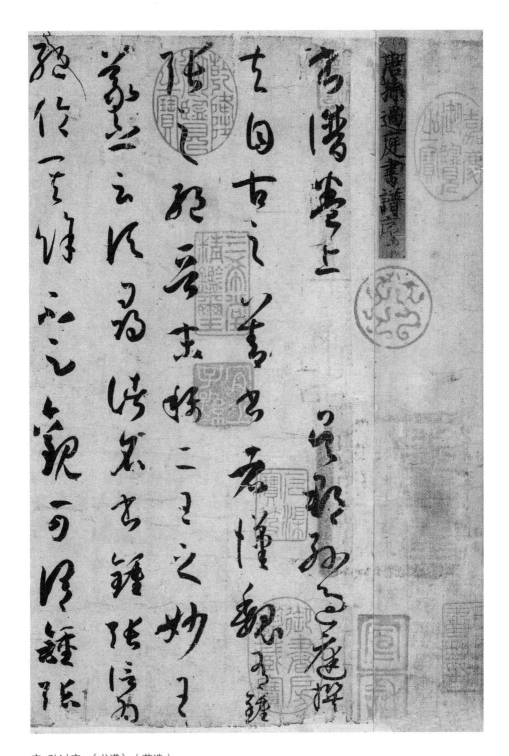

唐 孙过庭 《书谱》（节选）

《书谱》纸本草书，唐孙过庭撰并书。书于垂拱三年（687），纵27.2厘米，横898.24厘米。每
纸16至18行不等，每行8至12字，共351行，3500余字。衍文70余字，"汉末伯英"下阙30字，
"心不厌精"下阙30字。《书谱》在宋内府时尚有上、下二卷，下卷散失后，现传世只上卷。藏北
京故宫博物院。

《书谱》对中国书法的影响是非常巨大的，奠定了书法理论的基本框架。其中提到反对写字如同绘画"巧涉丹青功亏翰墨"，认为书法审美观念要"趋变适时"，所谓"质文三变，驰骛沿革，物理常然"，反对把书法当作秘诀，择人而授的保守态度，认为楷书和草书要融合交汇"草不兼真，殆于专谨；真不通草，殊非翰札"。

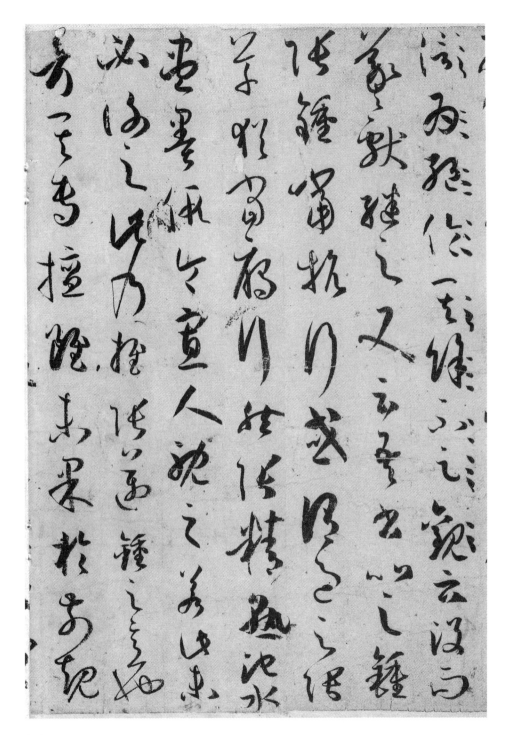

释文：

书谱卷上，吴郡孙过庭撰。夫自古之善书者，汉魏有钟、张之绝，晋末称二王之妙。王羲之云："顷寻诸名书，钟张信为绝伦，其余不足观。"可谓钟、张没，而羲、献继之。又云："吾书比之钟张，钟当抗行，或谓过之。张草犹当雁行。然张精熟，池水尽墨，假令寡人耽之若此，未必谢之。"此乃推张迈钟之意也。考其专擅，虽未果于前规……

邓散木 草书写法

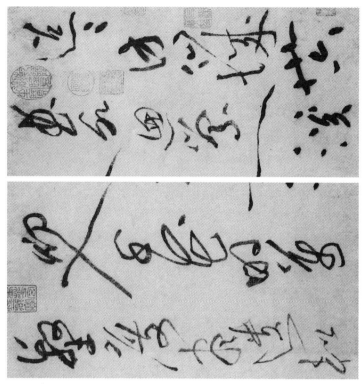

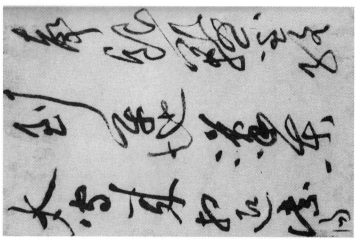

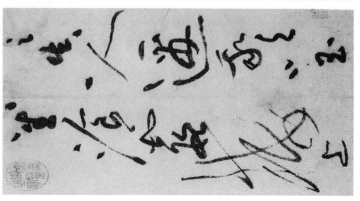

宋 黄庭坚
《李白忆旧游诗》
黄庭坚草书长卷《李白忆
旧游·寄谯郡元参军诗卷》
纸本，37×392.5厘米，
凡52行，346字。书于崇
宁三年(1104)左右。据
明代书画家沈周考定此
卷为黄庭坚在绍圣年间
(1094—1098)被贬黔
中后所书，是他晚年的草
书代表作。

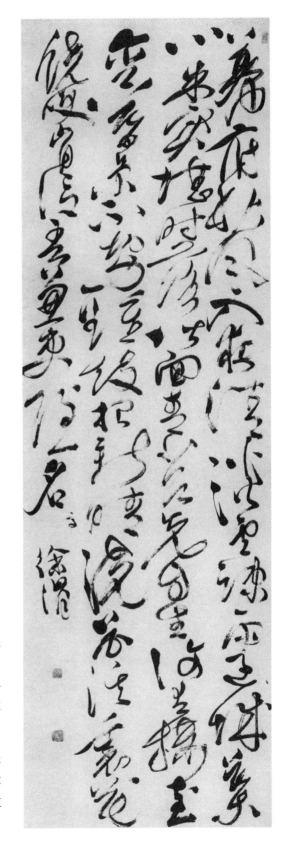

明 徐渭 《杜甫怀西郭茅舍诗轴》

徐渭是晚明草书大家，此件用笔枯润相间，苍劲中具姿媚，笔意奔放飞动，有飞流急瀑态势；又仿佛百舸争流，渴骥奔泉状，推为徐渭晚年之作。钤"天池山人""青藤道士""漱仙"白文印记。

释文：

幕府秋风入夜清，淡云疏雨过高城。叶心朱实堪时落，阶面青苔先自生。复有楼台衔暮景，不劳钟鼓报新晴。浣花溪里花饶笑，肯信吾兼吏隐名。

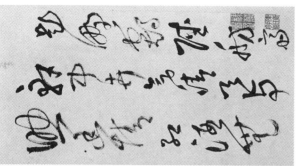

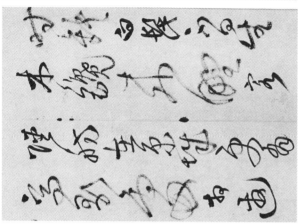

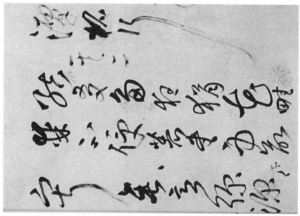

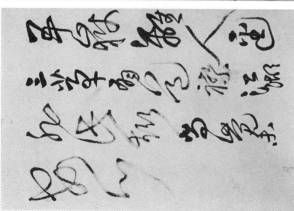

清 王铎 《题野鹤陆舫斋》（节选）
自署书于清顺治七年(1650)，纸本，
草书。自作诗五律 10 首，凡 91 行，共
487 字，537×30.5 厘米。湖北省博
物馆藏。

这是晚明一代草书大家王铎的代表作
之一，卷中五律 10 首，有 6 首见于《拟
山园选集》五律卷二十一。诗的主要
内容是赞丁野鹤襟怀高洁，不同凡俗，
同时并描述了与好友相集于"陆舫斋"
吟诗畅谈的情景。

释文：
其一
轩中卉气清，天与助幽情。红酒无时
缺，白髭不日生。
木镵来野客，陆舫在京城。更有高
歌处，相邀潭柘行。
其二
结友多狂猖，花畦棘不侵。著书身命
寂，垂老意弥深。
五岳离人逖，三茅有道襟。江湖非此趣，
尚觉未安心。

现代 于右任

标准草书千字文（节选）

于右任，现代书法大家，尤擅"草书"，被誉为"当代草圣"。1932年于右任发起成立草书研究社，创办《草书月刊》。他将篆、隶、草法入行楷，独辟蹊径；中年变法，专攻草书，参以魏碑笔意，自成一家。这是它的草书代表作《千字文》。

图书在版编目（CIP）数据

邓散木草书写法：新版 ／ 邓散木著． -- 上海 ：上海人民美术出版社，2020.11（2022.1 重印）
（名家书画入门）
ISBN 978-7-5586-1738-6

Ⅰ．①邓… Ⅱ.①邓… Ⅲ.①草书－书法 Ⅳ.①J292.113.4

中国版本图书馆CIP数据核字（2020）第148681号

邓散木草书写法（新版）

著　　者	邓散木	
策　　划	徐　亭	
责任编辑	徐　亭	
技术编辑	陈思聪	
出版发行	**上海人民美術出版社**	
	（上海市闵行区号景路159弄A座7F）	
印　　刷	上海天地海设计印刷有限公司	
开　　本	889×1194　1/16　6印张	
版　　次	2021年1月第1版	
印　　次	2022年1月第2次	
印　　数	3301－6300	
书　　号	ISBN 978-7-5586-1738-6	
定　　价	38.00元	